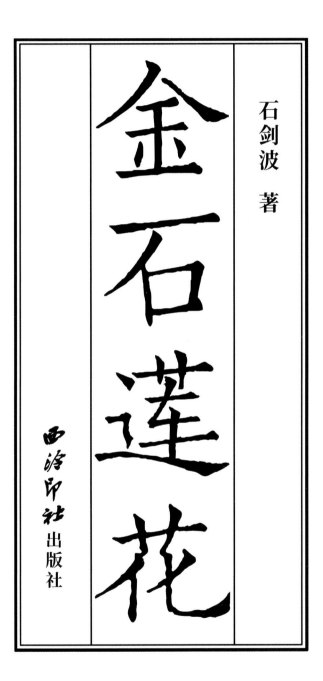

石剑波 著

金石莲花

西泠印社出版社

图书在版编目（CIP）数据

金石莲花 / 石剑波著. —— 杭州 ： 西泠印社出
版社, 2023.9
ISBN 978-7-5508-4254-0

Ⅰ．①金… Ⅱ．①石… Ⅲ．①汉字－法书－作品集－
中国－现代 ②汉字－印谱－中国－现代 Ⅳ．① J292.28

中国国家版本馆 CIP 数据核字（2023）第 170922 号

金石莲花

石剑波 著

出 品 人	江　吟
责任编辑	来晓平　殷文豹
责任出版	冯斌强
责任校对	曹　卓
装帧设计	仲　石
出版发行	西泠印社出版社

（杭州西湖文化广场 32 号 5 楼　邮政编码：310014）

经　　销	全国新华书店
印　　刷	无锡市博润印务有限公司
开　　本	889mm×1194mm　1/16
字　　数	180 千
印　　张	8.4
书　　号	ISBN 978-7-5508-4254-0
版　　次	2023 年 9 月第 1 版　第 1 次印刷
定　　价	150.00 元

石刻波書法篆刻集

辛卯六月
陳振濂題

　　石剑波，号抱瓠斋主、古香书屋主人。1996年毕业于江苏省文化学校。艺术生涯得到庄希祖、苏金海、孙洵等老师指导。现为中国书法家协会会员，江苏省篆刻研究会理事，南京印社理事、学术委员会委员，南通市书法家协会理事兼学术委员会副主任，如东县书法家协会副主席。曾出版《南通历代书家研究》一书。书法曾入展首届全国青年美术书法展、全国第二届扇面展、全国"小榄杯"县镇书法篆刻展、纪念傅山诞辰四百周年全国书法篆刻展等。书法曾获江苏省第十二届"五星工程"奖优秀奖（最高奖）、林散之奖·南京书法传媒三年展佳作奖、南通市第五届政府文艺奖、南通市第二、四届文艺创作大赛书法类铜奖。曾在《中国书法》《书法》《中国书法报》《西泠艺丛》等报刊发表论文三十余篇。现供职于江苏省如东县文联。

文以载道 书为传神

　　我的家乡江苏如东古称"扶海洲""扶海"之地人杰地灵,孕育了许多文人学士。明清之际,商贾往来,带来经济繁荣的同时,也促进了文化的发展。康乾以来,受当时风气影响,如东开始兴建私家园林,其中以丰利的汪氏文园影响最大,曾为清代苏北名园之一。园主汪之珩雅好文艺,广交文朋诗友,与李御、刘文玢、吴合纶、顾骊、黄振并称"文园六子"。其子汪为霖善诗工书,精通绘事,以画兰竹著称。在与文园往来的人士中,有李鱓、郑板桥、黄慎、金农、袁枚、罗聘、刘墉、洪亮吉、阮元等,这些在中国文化艺术史上占有重要地位的一代名家,或在文园诗酒酬唱,挥毫泼墨;或与文园书画往来,交流切磋,这对如东本地的书画创作,产生了极为深远的影响。除了丰利的汪氏文园,岔河汤氏的日涉园当年也是文人墨客络绎不绝。园主汤俊为教导子孙,专门请当时京城丹青妙手为日涉园二十八景一一绘图,包括清朝山水画大家戴熙也在被邀之列,并留下"日涉园图"。掘港、栟茶、马塘等地,也常有文人雅集。这些主要以私家园林为载体的文人聚会,成为当年如东的一道独特的人文景象,促进了书画艺术的发展。

　　当今书坛,如何继承和发展传统书法,是当今书家们难以回避的一个问题。碑帖交融,已被绝大多数中青年书家所接受,怎样才能找到符合时代特征的书风契合点,也吸引了一大批书坛中青年,同乡石剑波就是其中较为出色的一位。

　　剑波二十世纪七十年代初生于如东,幼蒙庭训,少好文墨。及长偶见南通清代书家黄文田所写药王匾有感,遂以颜真卿《东方朔画赞》《祭侄文稿》为范,始得书学正法,其后考入江苏省文化干校群文管理美术专业,先后受教于庄希祖、孙洵等。参加工作后仍临帖不辍,书法日益精进。先后向韩天衡、黄惇、马士达、苏金海等请益问学,深受启发,遂攻米南宫后又上朔"二王",心追手摹,通情达意。风格趋向上对董其昌研习甚勤。通过学习,剑波书风在线条上呈现出一种"禅定"之态"淡中求味"。"二王"体系是活的系统,是动态发展的过程,剑波不拘泥于某一家,而是上下求索,上下打通,除了"二王"体系的学习,还学习颜真卿、米南宫、董其昌、王铎、傅山,杂糅诸家笔意,使得结体温润秀雅,书风自然天成,其又有浓湛深郁的文史学养,故其书法又有沉雄劲健之文人气韵。剑波的书法创作,多以行书示人,温文尔雅,气韵生动,其中可见其浸润书学多年的用心。其取法米书"刷字"风樯阵马之宏阔畅爽气息,铁画银钩、风姿劲挺,又糅合以钟繇、"二王"笔意,书风从容闲雅、不疾不徐,如戴簪仕女,又似得道高士,雍容之气扑面袭来。多因形就势、随机点染,率兴而为,积淀既厚,于其作品亦可得见。

　　剑波不仅进行书法的临学、创作,而且还醉心于书法理论研究。受孙洵、庄希祖的影响,他治学严谨扎实。多以南通、如皋等地乡贤的书法篆刻为关注与研究对象,先后也取得了诸多成果,在多种专业刊物发布论文三十余篇。《南通历代书家研究》就是其近年来的优秀之作。该书多角度阐述了部分南通书家的艺术风格和价值,展现了南通书法篆刻发展中的重要活动、事件、人物等历史概貌,对南通历代书家部分作品进行了中肯评述,既有艺术性,又有知识性,是一部难能可贵的书法艺术评述,为后人留下了一部书法研究的专著。此书进一步拓展了南通书法研究的深度和厚度,丰富了中国美术南通现象的内涵,为推动南通文艺事业繁荣发展做出了新成绩、新贡献。我亦为其题写书名以贺。此书中处处可见剑波扎实坚深、一丝不苟之史学功力,于诸多书史资料梳理,汲取所需,提炼并概括出极具独异见解的观点。于此可见其文人学者的细密考辨功夫。

　　剑波为人敦厚朴实,坦诚谦和。笔墨功力隽雅秀逸,文史学养广博精深。作为关注其书学创作与研究之同乡同道,期待着他有更好的作品不断问世。

目 录

石鼓破书法篆刻选

丙戌冬抄 高慎 题

行书 "翰逸神飞"

34cm×134cm

释文：

翰逸神飞。戊戌夏，剑波书。

行书"长啸举头"联

180cm×24cm×2

释文：

长啸一声山鸣谷应，举头四顾海阔天空。狼山广教寺联。壬寅三月，石剑波书。

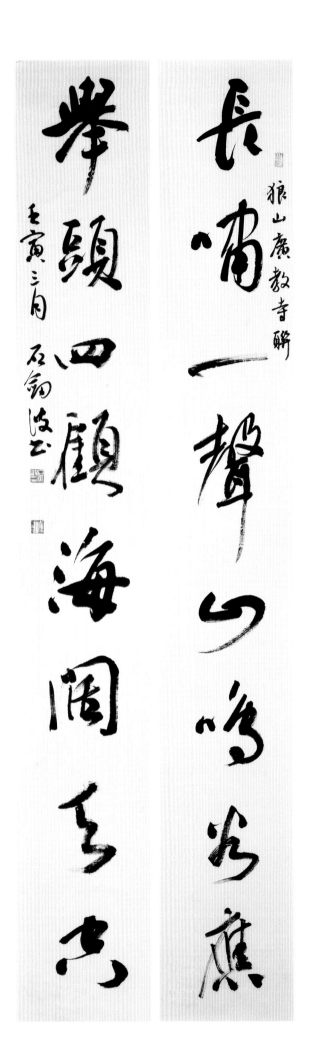

長嘯一聲山鳴谷應

舉頭四顧海闊天空

· 005 ·

行书康有为《论书》诗

134cm × 45cm

释文：
铁笔纵横体势奇，相斯笔法孰传之。
汉经以后音尘绝，惟有龙颜第一碑。
康有为《论书》诗。癸卯四月，石剑波。

鐵筆縱橫體勢奇，相斯篆法此傳之。淮陰後若塵施性，有龍蒼茫一研知

庚寅秋月 為褊之詩 张卯眉 石翁海

行书李白《独坐敬亭山》诗

68cm×68cm

释文：
众鸟高飞尽，孤云独去闲。相看两不厌，只有敬亭山。
李白诗一首。戊戌，剑波。

眾鳥高飛盡

孤雲獨去閑

相看兩不厭

为图写旧清风

四十年来画竹枝，日间挥写
夜间思。冗繁削尽画留清瘦，
写到生时是熟时。
满院清阴碧树秋，高桐结子
若安榴。画师取意成佳兆，便
是同根到白头。太湖石畔垂杨
柳，一片萧疏弄晚风。小鸟莫
嫌秋事冷，燕支点上雁来红。
右录古人诗六首。
岁次庚子秋，
天阴微凉 剑波书

释文：

我家洗砚池头树，个个花开淡墨痕。不要人夸颜色好，只留清气满乾坤。
根盘石上缘幽谷，花为王香已旧时。笑倒清湘痴太绝，墨浓笔饱兴淋漓。
寒影萧萧照墨池，西园晚色正相宜。苍颜黑发秋风里，应是陶翁半醉时。
曾栽密密小楼东，又听疏疏夜雨中。满砚冰花三寸结，为君图写旧清风。
四十年来画竹枝，日间挥写夜间思。冗繁削尽留清瘦，写到生时是熟时。
满院清阴碧树秋，高桐结子若安榴。画师取意成佳兆，便是同根到白头。
太湖石畔垂杨柳，一片萧疏弄晚风。小鸟莫嫌秋事冷，燕支点上雁来红。
右录古人诗六首。岁次庚子秋，天阴微凉，剑波书。

我家洗硯池頭樹個

花開淡墨痕不要人誇

颜色好只尚清氣滿乾坤

根蟠石上緣幽谷花為主香

已舊時嘆倒清湘癡太絕

墨濃筆饱興淋漓

寒花萬亞臺沙西園晚

色正相宜蒼黑餐秋風

泉旗生陶翁半醉時

曾栽密小楼東又聽疏疏

有雨中尚視秀姿三寸老為

行书古人题画诗六首
35cm×120cm

绿天遣暑天宜夏石笋亭亭意更
长笔底不禁神向往文湖州与
米襄阳 书态

镇日无言对古瓶老梅安置不
胜情才华因僻成双美岁月
久经喜独行偶尔闲心留尺素
且随逸兴效园丁荷锄月下怜
渠瘦取影灯前著我名 老梅

陈曙亭先生题画诗
七首
岁在庚子十月
丹桂飘香 石剑波书

释文：

消夏高情蕴七贤，坡公鄙肉爱君仙。滥竽欲作写生手，应蓄清刚品节先。（竹石）
云淡风轻适性天，当前景物意为仙。元章繁美仲圭简，妙境同臻法自然。（梅花）
右军妙笔写兰亭，日丽风和见性情。楮墨相传名迹重，涂雅愧我渎芳蕐。（临帖）
晴江老笔爱纷披，跋语槐堂笔已奇。我写幽花叶乱折，偶然信笔愧无师。（风竹）
绿天遣暑天宜夏，石笋亭亭意更长。笔底不禁神向往，文湖州与米襄阳。（书法）
镇日无言对古瓶，老梅安置不胜情。才华因僻成双美，岁月久经喜独行。
偶尔闲心留尺素，且随逸兴效园丁。荷锄月下怜渠瘦，取影灯前著我名。（老梅）
陈曙亭先生题画诗七首。岁在庚子十月，丹桂飘香，石剑波书。

情夏高情蕴之贤坡之郡内

爱君俨滤等欲作写生字应蓄

清刚品节先　竹石

云淡风轻适性天当前景物真

为侪元章繁美仲老简妙境阔

臻法自出　梅花

右军妙笔写兰亭日丽风和

先性情株墨相传名跡重深

雅愧我读芳衍　临帖

晴江老笔爱纷披跋语槐堂

笔已奇我写画花叶乱折偶

丝信笔愧无师　风竹

行书陈曙亭题画诗七首
40cm×134cm

行书宋人诗二首
29.5cm×29.5cm

释文：
漫漫平沙走白虹，瑶台失手玉杯空。晴天摇动清江底，晚日浮沉急浪中。（陈师道诗）
空山雪消溪水涨，游客渡溪横古槎。不知溪源来远近，但见流出山中花。（欧阳修诗）
丁酉秋，剑波书。

漫平沙走白虹
瑶臺失手玉杯空晴天
挽勤漓心底晚日潜沉
色展才陳師道詩
乱山雪消溪水涨遊玉渡
溪横古樹而知溪原来
远道但見瀉出山川壑
歐陽修詩
丁亥秋 劍俊書

行草李白《渡荆门送别》诗
66.7cm×66.5cm

释文：
渡远荆门外，来从楚国游。山随平野尽，江入大荒流。
月下飞天镜，云生结海楼。仍怜故乡水，万里送行舟。
李白《渡荆门送别》。戊戌正月，剑波书。

渡远荆门外，来从楚国游。山随平野尽，江入大荒流。月下飞天镜，云生结海楼。仍怜故乡水，万里送行舟。

李白渡荆门送别　戊戌□月　钢波也

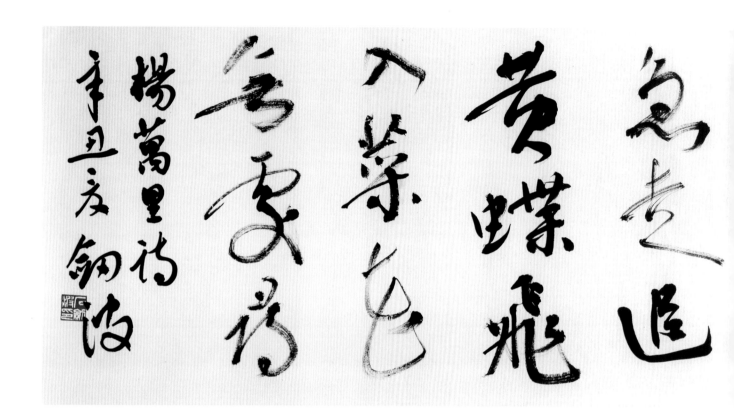

释文：
篱落疏疏一径深，树头花落未成阴。儿童急走追黄蝶，飞入菜花无处寻。
杨万里诗。辛丑夏，剑波。

籬落疏疏一逕深，樹花落未成陰。

行书杨万里《宿新市徐公店》诗
33.5cm × 134.0cm

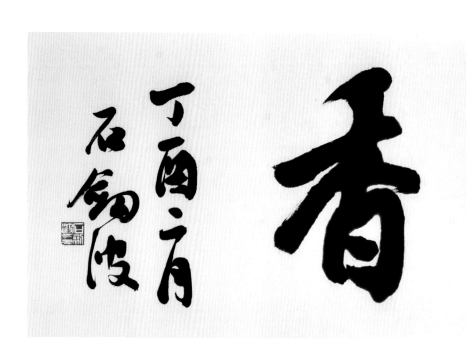

行书 "室雅兰香"
45cm×150cm

释文：
室雅兰香。丁酉二月，石剑波。

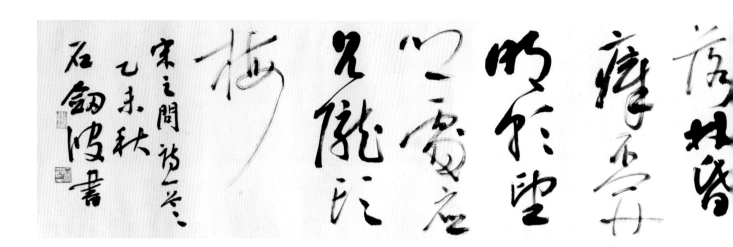

行草宋之问《题大庾岭北驿》诗
35cm×168cm

释文：
阳月南飞雁，传闻至此回。我行殊未已，何日复归来。
江静潮初落，林昏瘴不开。明朝望乡处，应见陇头梅。
宋之问诗一首。乙未秋，石剑波书。

鹅鹅鹅，曲项向天歌。白毛浮绿水，红掌拨清波。

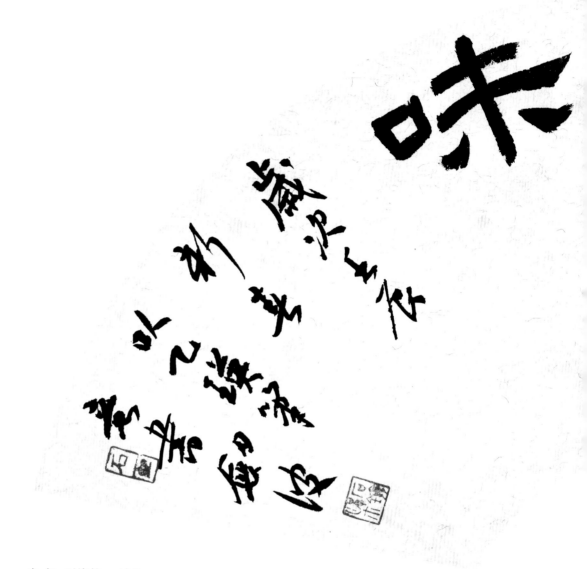

隶书 "禅茶一味"
18cm×52cm

释文:
禅茶一味。岁次壬辰新春,以《乙瑛》笔意书,剑波。

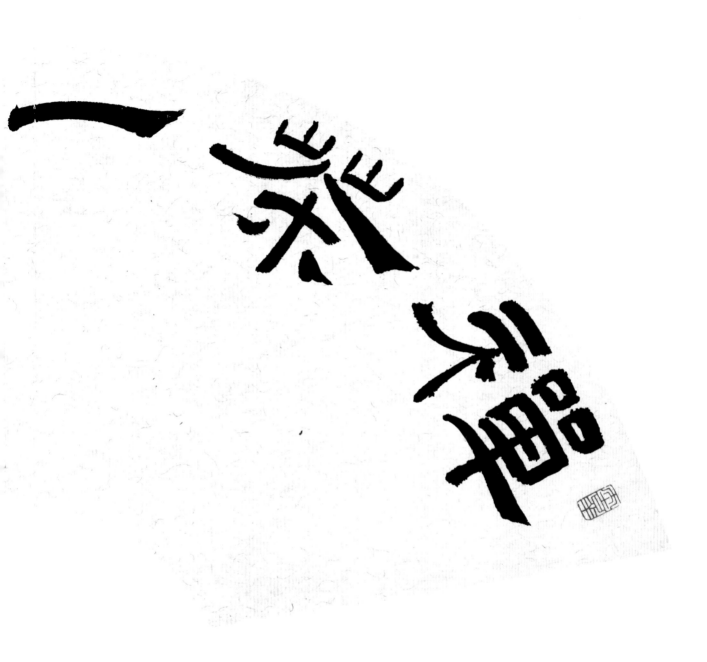

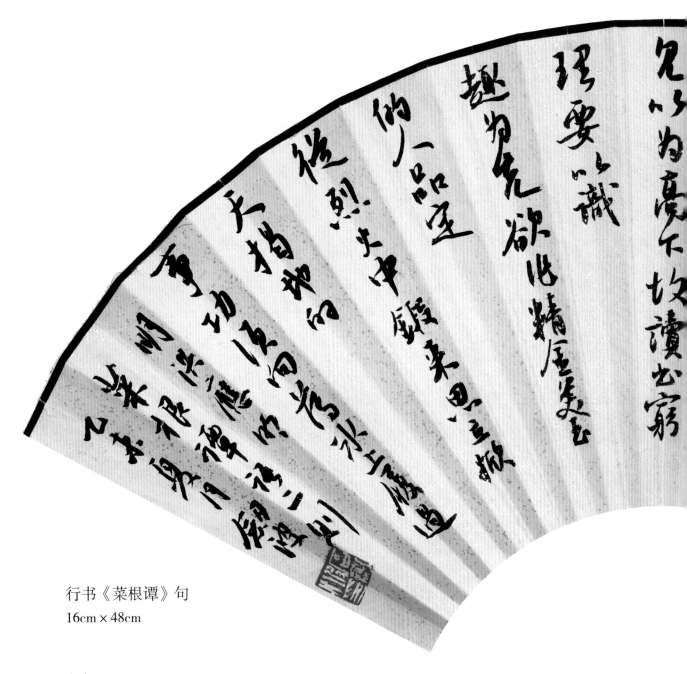

行书《菜根谭》句

16cm×48cm

释文：
琴书诗画达士以之养性灵，而庸夫徒赏其迹象，山川云物，高人以之助学识，而俗子
徒玩其光华，可见事物无定品，随人识见以为高下，故读书穷理要以识趣为先。
欲作精金美玉的人品，定从烈火中锻来，思立掀天揭地的事功，须向薄冰上履过。
明洪应明《菜根谭》语二则。乙未夏月，剑波。

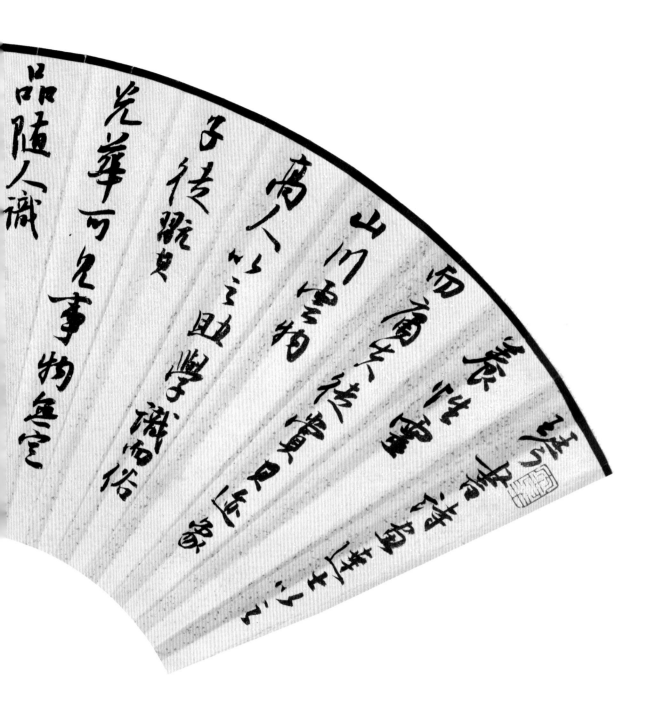

品隨人識

光華可兌事事物無空

子傳暇日學識宿

萬人以三目習曉

山川禽獸花草日用

而蒙以生畜

行书李白诗二首
16cm × 48cm

释文：
吾爱孟夫子，风流天下闻。红颜弃轩冕，白首卧松云。
醉月频中圣，迷花不事君。高山安可仰，徒此揖清芬。
渡远荆门外，来从楚国游。山随平野尽，江入大荒流。
月下飞天镜，云生结海楼。仍怜故乡水，万里送行舟。
唐诗二首。剑波书。

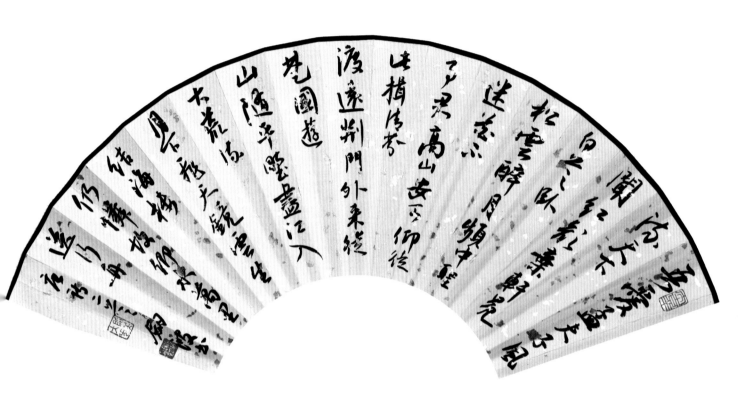

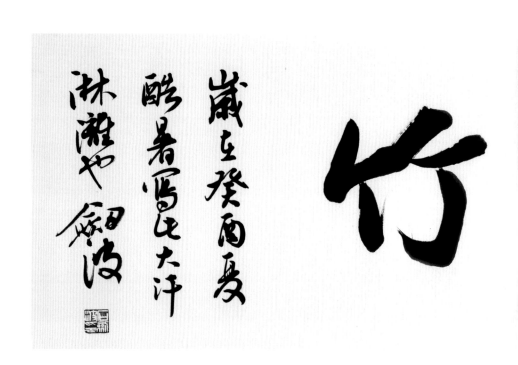

行书"虚怀若竹"
34cm × 134cm

释文：
虚怀若竹。岁在癸酉夏，酷暑，写此大汗淋漓也。剑波。

若懷虛

行书"罗浮金匮"联
180cm×24cm×2

释文：
罗浮括苍神仙所宅，金匮石室作述之林。
癸卯夏，剑波书。

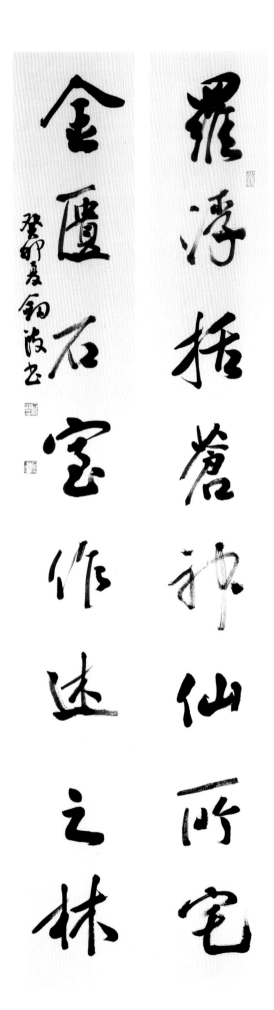

罗浮括苍神仙所宅

金匮石室作述之林

癸卯春钢波书

行书 "曲室万夫" 联
178cm×24cm×2

释文：
曲室一间静观自大，万夫群仰有所不为。
辛丑秋，剑波书。

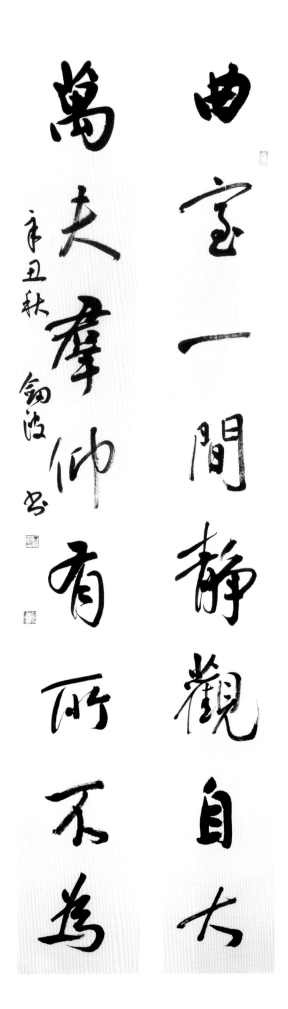

曲室一間靜觀自大

萬夫舉仲有所不為

辛丑秋 劍波書

行书元人诗七首
134cm×34cm×4

释文：

石磴连云暮霭霏，翠微深杳玉泉飞。
溪回寂静尘踪少，惟许山人共采薇。
千山雨过琼琚湿，万木风生翠幄稠。
行遍曲阑人影乱，半江浮绿点轻鸥。
谁家亭子傍西湾，高树扶疏出石间。
落叶尽随溪雨去，只留秋色满空山。
秋风兰蕙化为茅，南国凄凉气已消。
只有所南心不改，泪泉和墨写离骚。
临池学书王右军，澄怀观道宗少文。
王侯笔力能扛鼎，五百年中无此君。
石如飞白木如籀，写竹还应八法通。
若还有人能会此，须知书画本来同。
远山苍翠近山无，此是江南六月图。
一片雨声知未罢，涧流百道下平湖。
元诗七首。剑波。

石磴连云暮霭霏翠微深杳玉泉飞磬迥

寧静尘踪少许山人共探幽子山雨过疏琚

湿万木风生翠幄拥行遍出阑人影乱半

江浮绿黛轻鸥谁家亭子傍西湾乔树扶

疏出石间居莱孝随黟两岑只当秋色满谷

山秋风兰蕙化为茅南国凄凉气已清只

乃师南心不改倷泉和墨写骚骚临池学

书王右军澄怀欢道宗少文王侯笔力

祗杠鼎五百年中無此君石如飞白木如籀

行书"山色松声"联
178cm×24cm×2

释文：
山色青翠随僧入院，松声静雅与客谈玄。
辛丑秋仲，石剑波书。

山色青翠隐僧入院
松声静雅与客谈玄

辛丑秋仲 石钢波书

行书"古树群山"联
178cm×24cm×2

释文：
古树深藏知其有意，群山高耸尽是无名。
辛丑夏月，石剑波书。

古樹涼藏出其有熹

群山高聳盡是無名

辛丑夏月石釗治書

行书张问陶诗

134cm × 68cm

释文：

人到扬州雪亦晴，长筵广厦早经营。

闺装倚镜忘飘泊，宾刺沿江有送迎。

事阅荣枯安义命，身当贫病见交情。

亲朋把臂争料理，那得浮家隐姓名。

张问陶《癸酉二月十七日到扬州晤复堂都转警斋太守》诗，石剑波书。

人到揚州雪乍晴，長延廣廈井
經營宝裝傳鏡忘飄沦賓刺沿沉
有道逅事寬榮枯如我命身當
貧病见交情親朋把臂命料理
那怕浮家隐姓名

缪四陶癸酉二月十七到揚州時後尝都轉碧齋太守詩 石纲濤書

题画像刻石拓片
62cm×40cm

释文：
孔子周游列国。
孔子一生行万里路，走遍山东、河南、安徽五十多个县市调查，终完成一项文化工程。
庚子夏，剑波。

孔子周遊列國

孔子一生行萬里路
走遍山東河南安徽
十多個縣市調查後完
成一項文化工程 庚子夏
劍波

题长乐未央瓦当拓片
62cm×35cm

释文：
长乐未央瓦。
汉家宫阙久凋残，冰覃珠廉瓦砾看。
留得长乐未央瓦，累人长吊古长安。
此拓乃山东篆刻家谷伟先生赠，汉瓦由山西出土。
癸卯初夏，石剑波识。

長樂未央瓦

漢家宮闕久凋殘冰霅
珠廛瓦礫皆喵得長樂
未央瓦累人長布古長
安

此拓乃山東篆刻家谷
偉先生贈漢瓦由山西出土
癸卯初夏石劍漁識

行书包拯《书端州郡斋壁》诗
168cm×45cm

释文：
清心为治本，直道是身谋。秀干终成栋，精钢不作钩。
仓充鼠雀喜，草尽兔狐愁。史册有遗训，毋贻来者羞。
包拯《书端州郡斋壁》诗一首。庚子夏，剑波。

清心为治本　直道是身谋
秀干终成栋　精钢不作钩
仓充鼠雀喜　草尽兔狐愁
史册有遗训　毋贻来者羞

行书颜真卿《祭侄稿》
33.5cm×134.0cm

释文：
略。

维乾元元年岁次戊戌九月庚
午朔三日壬申第十三叔银青光
禄大夫使持节蒲州诸军事蒲
州刺史上轻车都尉丹杨县
开国侯真卿以清酌庶羞
祭于亡姪赠赞善大夫季明
之灵惟尔挺生夙德
宗庙瑚琏阶庭兰玉每慰
人心方期戬谷何图逆贼
间衅称兵犯顺尔父竭诚
常山作郡余时受命亦在
平原仁兄爱我俾尔传言

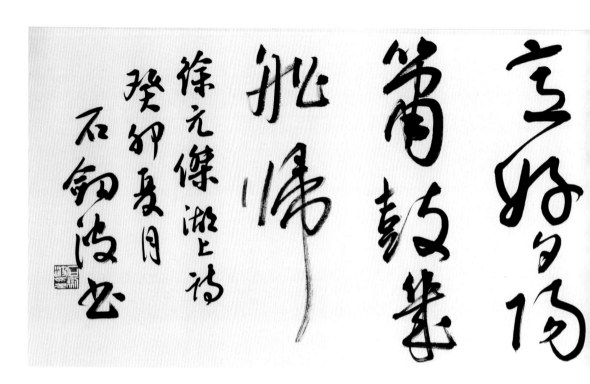

行书徐元杰《湖上》诗

34cm×134cm

释文：

花开红树乱莺啼，草长平湖白鹭飞。

风日晴和人意好，夕阳箫鼓几船归。

徐元杰《湖上》诗。癸卯夏月，石剑波书。

荷叶秋瓷梦啬丁子长丰湖边鹭飞风情秋人

倒夢想究竟涅槃三世諸佛依般若波羅蜜多故得阿耨多羅三藐三菩提故知般若波羅蜜多是大神咒是大明咒是無上咒是無等等咒能除一切苦真實不虛故說般若波羅蜜多咒即說咒曰揭諦揭諦般羅揭諦般羅僧揭諦菩提莎婆呵

般若多心經　雄下脫顛字

歲次庚子春月因全國瘟疫傳染非常時期宅居家中以寫經消日　石紉波沐手

行书临王羲之《圣教序·心经》

28cm×134cm

释文：

略。

心經 [印]

觀自在菩薩行深般若波羅
蜜多時照見五蘊皆空度一切
苦厄舍利子色不異空空不異
色色即是空空即是色受想
行識亦復如是舍利子是諸
法空相不生不滅不垢不淨
不增不減是故空中無色無
受想行識無眼耳鼻舌身
意無色聲香味觸法無眼
界乃至無意識界無無明亦
無無明盡乃至無老死亦無
老死盡無苦集滅道無智亦
無得以無所得故菩提薩埵

依般若波羅蜜多故心無罣

行书杜甫《戏题画山水图歌》
29.5cm×29.5cm

释文：
十日画一水，五日画一山。能事不受相促迫，王宰始肯留真迹。
壮哉昆仑方壶图，挂君高堂之素壁。巴陵洞庭日本东，赤岸水与银河通。
中有云气随飞龙，舟人渔子入浦溆，山木尽亚洪涛风。尤工远势古莫比，
咫尺应须论万里。焉得并州快剪刀，剪取吴淞半江水。
杜甫《戏题画山水图歌》。庚子春分，剑波。

十日畫一水五日畫一石

能事不受相促迫王宰始肯

留真跡壯哉崑崙方壺圖掛君

高堂之素壁巴陵洞庭日本東來

赤岸水與銀河通中有雲氣隨飛龍

舟人漁子入浦溆山木盡亞洪濤風

尤工遠勢古莫比咫尺應須論

萬里焉得并州快剪刀剪取吳

松半江水

杜甫戲題王宰畫山水圖歌

庚子春分　劍

行书苏轼《新城道中》诗
34.5cm×34.5cm

释文：
东风知我欲山行，吹断檐间积雨声。岭上晴云披絮帽，树头初日挂铜铃（钲）。
野桃含笑竹篱短，溪柳自摇沙水清。西崦人家应最乐，煮葵（芹）烧笋饷春耕。
苏轼《新城道中》诗。丙申冬月，剑波书。

東風知我欲山行吹断檐間積
雨聲　嶺上晴雲披絮帽　樹
頭初日掛銅鉦野桃含笑
竹籬短溪柳自摇沙水清西崦
人家應最樂煮芹燒筍饷
春耕

蘇軾新城道中诗

丙申冬月　劍波書

行草太上隐者《答人》诗

68cm × 68cm

释文：

偶来松树下，高枕石头眠。山中无历日，寒尽不知年。
太上隐者诗。庚子，剑波。

偶来松树下，高枕石头眠。山中无历日，寒尽不知年。

太乙近天都，连山到海隅

行书王安石《梅》诗
68cm×68cm

释文：
墙角数枝梅，凌寒独自开。遥知不是雪，为有暗香来。
王安石诗。戊戌夏，剑波。

墙角数枝梅

凌寒独自开

遥知不是雪

为有暗香来

王安石诗 戊戌夏

铜波

临《石鼓文》
134cm×34cm

释文：
吾车既工，吾马既同。吾车既好，吾马既阜。君子员猎，员猎员游。
麀鹿速速，君子之求行肆激。骍骍角弓，弓兹以持。吾驱其岁次甲午
仲春，节临吴缶翁临石鼓文一章四句，黄山谷论书云：石鼓文笔法如
圭璋，持特达非后人所应作。剑波并记。

歲次甲午仲春之節於羨玉翁臨石鼓又一章四句

黄山谷論書云石鼓文筆法如□□拓特達□後人所應作 劍波並記

行书苏轼论书
29.5cm×29.5cm

释文：
颜鲁公平生写碑，惟《东方朔画赞碑》为清雄，字间栉比，而不失清远，其后见逸少本，乃知鲁公字字临此书，虽大小相悬，而气韵良是。颜鲁公正书或谓出于北碑《高植墓志》及穆子容所书《太公望表》，又谓其行书与《张猛龙碑》后行书相似，此皆近之，然鲁公之学古，何尝不多连博贯哉。
古人论书二则，剑波。

古人論書二則

能魯公平生寫碑

惟東方朔畫贊碑為清雄

字間櫛比而不失清遠其後見

逸少本乃知魯公字蹟此書雄大

小相懸而氣韻良是顏魯公正

書或謂出於北碑為檣墓誌及

楊子容所書太公碑陸表又謂其

行書与張猛龍碑後行也

相似此皆近之然魯公之

學古㗅嘗不自運博

贊我□□

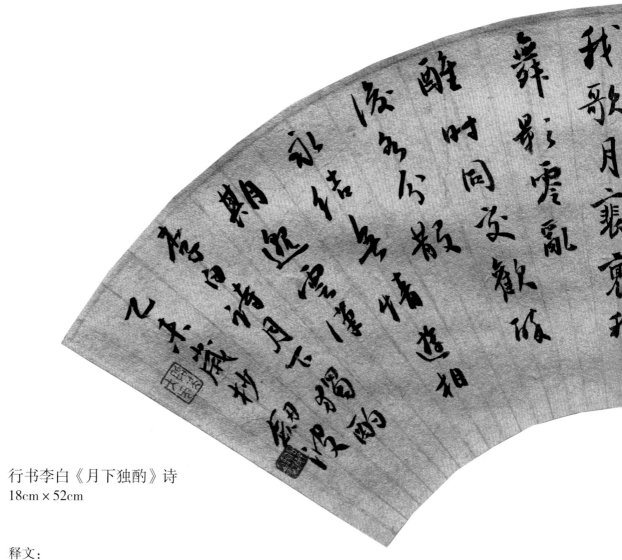

行书李白《月下独酌》诗
18cm×52cm

释文：

花间一壶酒，独酌无相亲。举杯邀明月，对影成三人。
月既不解饮，影徒随我身。暂伴月将影，行乐须及春。
我歌月徘徊，我舞影零乱。醒时同交欢，醉后各分散。
永结无情游，相期邈云汉。
李白诗《月下独酌》。乙未岁抄，剑波。

花間一壺酒獨酌無相親
舉杯邀明月
對影成三人
月既不解飲
影徒隨我身
暫伴月將影
行樂須及春

行书蔡襄论书
242cm×45cm

释文：
书法惟韵难及，晋人书虽非名家，亦自奕奕，有一种风流蕴藉之气，缘当时人物以清简相尚，虚旷为怀，修容发语以韵相胜，落花散藻，自然可观。蔡君谟论书一则。乙未秋，剑波书。

書法惟韻難及晉人以風裁非名家之旬奕多有一種風度蘊籍之氣緣當時人物以清簡相尚虛曠為懷修容發語以韻相勝落華散藻自然可觀

蔡君謨論書一則
乙未秋 劍波書

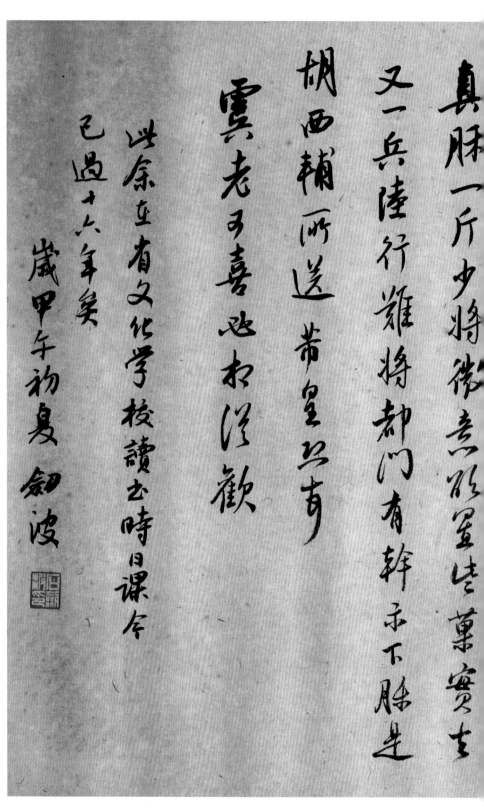

临米芾信札

80cm×55cm

释文：

芾顿首再启。芾逃暑山，幸兹安适。人生幻法，中□为虐而热为恼。谚以贵□，所同者热耳。讶挚在清□之中，南山之阴。经暑衾□一热恼中而获逃，此非幸□。秋可去此，遂吐车茵。芾顿首再启。真□一斤，多置些果实去，又一兵陆行，难将都门，有干示下，□是胡西辅所送，芾皇恐顿首。虞老可喜，必相从欢。

此余在省文化学校读书时日课，今已过十六年矣。岁甲午初夏，剑波。

芾頓首再啓芾逃暑山幸兹安

適人生幻法中為癰而熱為惱謗以

貴所同者熱耳訝執在清

之中南山之陰經暑衾一熱惱中而

獲逃此非偉秋可去此遂吐

車崗芾頓首再啓

膶白十五斤謹上納知彼粤坟以致

興後惠時矣門中康樂芾况次呈再

题宜富昌瓦当拓片
65cm × 40cm

释文：
宜富昌。辛卯秋，剑波书。
旧时巍峨居，今入庶民藏。结字圆寓方，属意象吉祥。
传闻若缥缈，灵枢见瓦当。壁中游太古，吟诗已千章。
谷伟兄自山东寄瓦当来，内有"宜富昌"三字。剑波识。

宜富昌

辛卯秋 劍波出

舊時巍峨居 今入庶民藏結
字圓寫方屬意象吉祥傳
闊若縹緲靈柩見瓦當壁
中游太古吟詩已千章
谷偉兄自山東寄瓦當來
內有宜富昌三字 劍波藏

隶书苏轼《饮湖上初晴后雨》诗
134cm×40cm

释文：
水光潋滟晴方好，山色空蒙雨亦奇。
欲把西湖比西子，淡妆浓抹总相宜。
苏轼《饮湖上初晴后雨》。岁己亥秋月，剑波书。

水光瀲灩晴方好山色空濛雨

亦奇欲把西湖比西子淡妝濃

抹總相宜

蘇軾飲湖上初晴後雨
歲己亥秋月　翁波書

行书临王羲之《圣教序·心经》
134cm×40cm

释文：
略。

般若波羅蜜多心經

觀自在菩薩行深般若波羅蜜多時照見五蘊皆空度一切苦厄舍利子色不異空空不異色色即是空空即是受想行識亦復如是舍利子是諸法空相不生不滅不垢不淨不增不減是故空中無色無受想行識無眼耳鼻舌身意無色聲香味觸法無眼界乃至無意識界無無明亦無無明盡乃至無老死亦無老死盡無苦集滅道無智亦無得以無所得故菩提薩埵依般若波羅蜜多故心無罣礙無罣礙故無有恐怖遠離顛倒夢想究竟涅槃三世諸佛依般若波羅蜜多故得阿耨多羅三藐三菩提故知般若波羅蜜多是大神咒是大明咒是無上咒是無等等咒能除一切苦真實不虛故說般若波羅蜜多咒即說咒曰揭諦揭諦波羅揭諦波羅僧揭諦菩提薩婆訶

般若心經隨筆諸每以懷仁聖教序書有嚮往不甚能仿

薰香先益禪室隨筆諸每以懷仁聖教序書有嚮往不甚能仿

故用麻永興法為之方於碑刻好氣有異此冊余其一也癸巳初春　劍波書

临《礼器碑》
142cm×40cm

释文：

惟永寿二年，青龙在洊叹，霜月之灵，皇极之日。鲁相河南京韩君，追惟太古，华
胥生皇雄，颜母育孔宝，俱制元道，百王不改。孔子近圣，为汉定道。自天王以下，
至于初学。节临《礼器碑》，己亥仲秋，剑波。

惟永壽二秊青龍左涒歎霜月之靈皇極之
曰魯相河南京韓君追惟大古華胄生皇雄
育寶俱刾元道百王不改孔子近聖天王以
下至于初學

芹波臨禮器碑己亥仲秋 鋼波

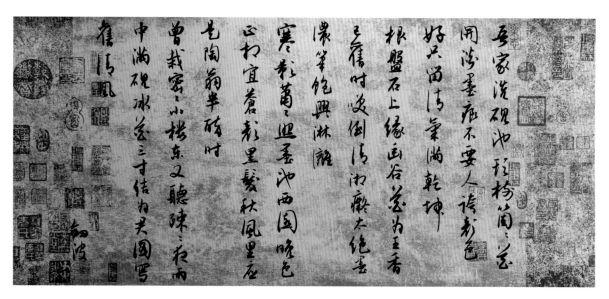

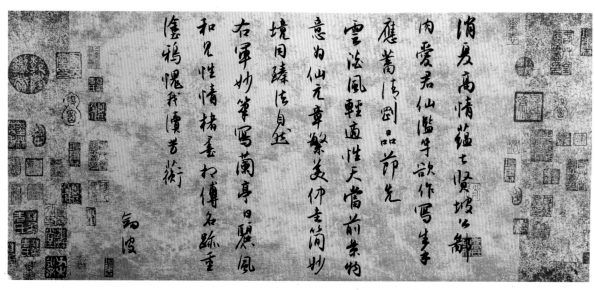

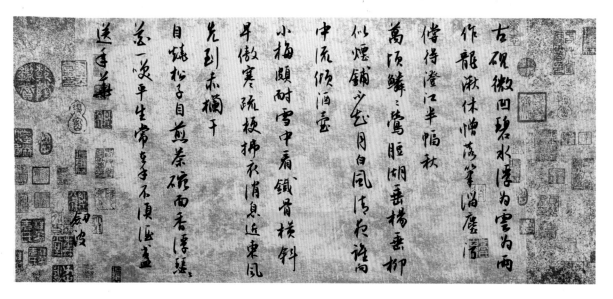

释文：
略。

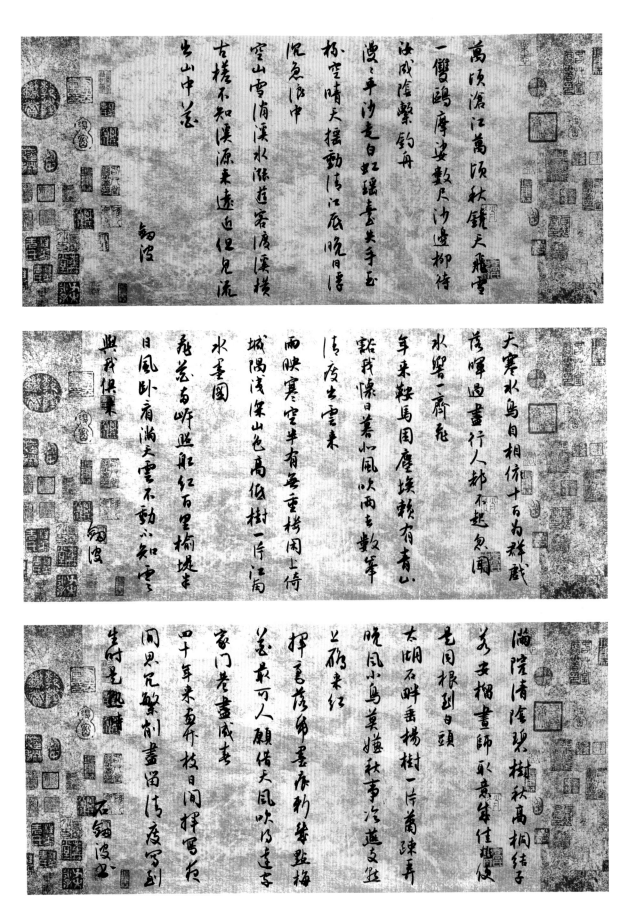

行书古人诗二十二首
35cm×102cm×6

行书"高屋小院"联
180cm×24cm×2

释文：
高屋古雅春风拂槛，小院静幽朝露含英。
丁酉，剑波。

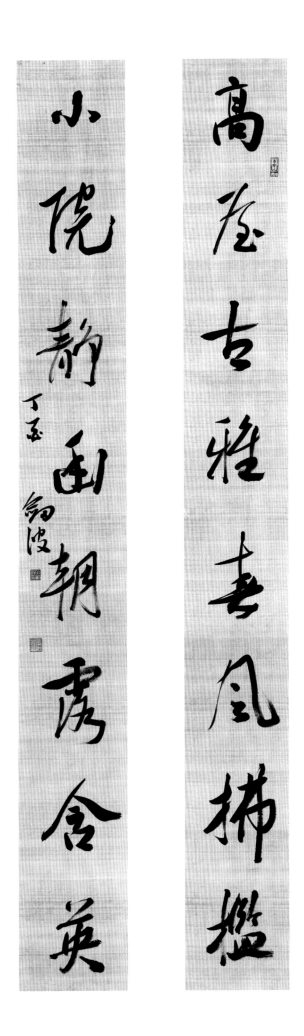

高楼古雅春风拂槛

小院静围朝露含英

丁亥 铜波

行草李白《下终南山过斛斯山人宿置酒》诗
180cm×97cm

释文:
暮从碧山下,山月随人归。却顾所来径,苍苍横翠微。
相携及田家,童稚开荆扉。绿竹入幽径,青萝拂行衣。
欢言得所憩,美酒聊共挥。长歌吟松风,曲尽河星稀。
我醉君复乐,陶然共忘机。
李白诗一首。岁次庚子夏,剑波书。

暮从碧山下　山月随人归
却顾所来径　苍苍横翠微
相携及田家　童稚开荆扉
绿竹入幽径　青萝拂行衣
欢言得所憩　美酒聊共挥
长歌吟松风　曲尽河星稀
我醉君复乐　陶然共忘机

李白诗一首
岁次庚子夏

行书 "秋树绿蕉" 联

180cm × 24cm × 2

释文：
秋树读书春楼听雨，绿蕉作字红叶题诗。
庚子冬，剑波。

秋樹讀書春樹廳雨

綠蕉作字紅葉題詩

庚子夏 翁波

然自足不知老之將至及其所之

既惓情随事遷感慨係之矣向

之所欣俛仰之間以為陳迹猶不

能不以之興懷況脩短随化終期

於盡古人云死生亦大矣豈不痛

哉每攬昔人興感之由若合一契

未嘗不臨文嗟悼不能喻之於

懷固知一死生為虛誕齊彭殤

為妄作後之視今亦由今之視昔

悲夫故列叙時人錄其所述雖世

殊事異所以興懷其致一也後之

攬者亦將有感於斯文

右王羲之蘭亭序

歲次庚子夏

天朗氣清　鈄波臨之

释文：
略。

永和九年歲在癸丑暮春之初

會于會稽山陰之蘭亭脩禊事

也群賢畢至少長咸集此地有

崇山峻領茂林脩竹又有清流激

湍暎帶左右引以為流觴曲水列

坐其次雖無絲竹管弦之盛一觴

一詠亦足以暢叙幽情是日也天

朗氣清惠風和暢仰觀宇宙

之大俯察品類之盛所以遊目騁

懷足以極視聽之娛信可樂也夫

人之相與俯仰一世或取諸懷抱

悟言一室之內或因寄所託放浪

形骸之外雖趣舍萬殊靜躁不

临王羲之《兰亭序》

33.5cm×134.0cm

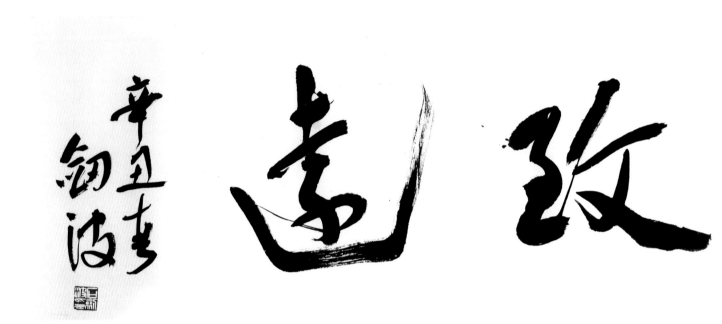

行书 "行稳致远"
33.5cm × 134.0cm

释文：
行稳致远。辛丑春，剑波。

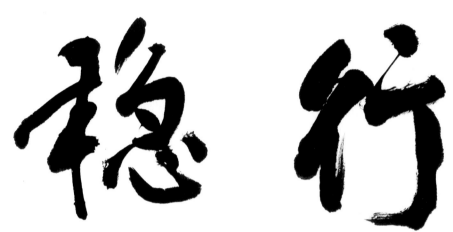

行书"凝神"

98.5cm×34.0cm

释文：

凝神。辛丑大雪，剑波书。

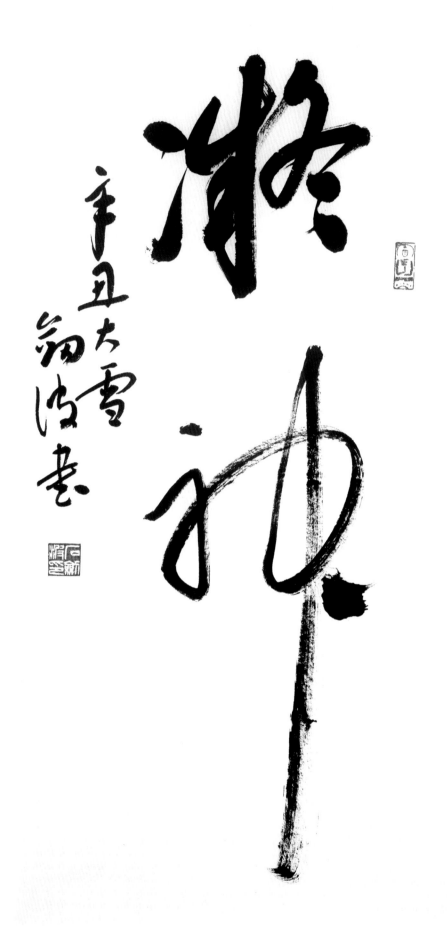

將神

辛丑大雪
鈞浩書

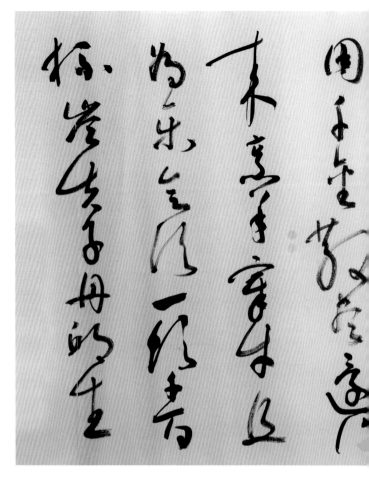

行书李白《将进酒》诗

45cm×235cm

释文：

君不见黄河之水天上来，奔流到海不复回。

君不见高堂明镜悲白发，朝如青丝暮成雪。

人生得意须尽欢，莫使金樽空对月。

天生我材必有用，千金散尽还复来。

烹羊宰牛且为乐，会须一饮三百杯。

岑夫子，丹丘生，将进酒，杯莫停。

与君歌一曲，请君为我倾耳听。

钟鼓馔玉不足贵，但愿长醉不复醒。

古来圣贤皆寂寞，惟有饮者留其名。

陈王昔时宴平乐，斗酒十千恣欢谑。

主人何为言少钱，径须沽取对君酌。

五花马、千金裘，呼儿将出换美酒，

与尔同销万古愁。

李白诗一首。剑波书。

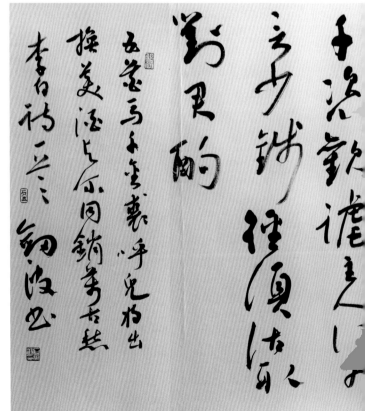

君不見黃河之水天上來，奔流到海不復回。

君不見高堂明鏡悲白髮，朝如青絲暮成雪。

人生得意須盡歡，莫使金樽空對月。

天生我材必有用，千金散盡還復來。

烹羊宰牛且為樂，會須一飲三百杯。

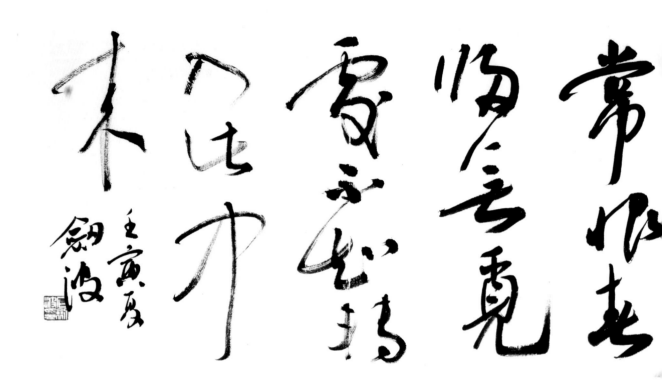

行书白居易《大林寺桃花》诗

33.5cm×134.0cm

释文：

人间四月芳菲尽，山寺桃花始盛开。

常恨春归无觅处，不知转入此中来。

壬寅夏，剑波。

人間四月芳菲盡山寺桃花始盛開

行草林散之论书诗
134.0cm × 33.5cm

释文:
笔从曲处还求直,意入圆时更觉方。
此语我曾不自吝,搅翻池水便钟王。
林散之诗一首。壬寅暮春,剑波书。

筆法出鋒覺筆不直亨文圓時
更覺筆活此語余深有會也便鍾王
池水不能使鍾王

林散之語

壬寅莫春
鵬逸書

春江潮水连海平，海上明月共潮生。滟滟随波千万里，何处春江无月明。江流宛转绕芳甸，月照花林皆似霰。空里流霜不觉飞，汀上白沙看不见。江天一色无纤尘，皎皎空中孤月轮。江畔何人初见月，江月何年初照人。人生代代无穷已，江月年年望相似。不知江月待何人，但见长江送流水。白云一片去悠悠，青枫浦上不胜愁。谁家今夜扁舟子，何处相思明月楼。可怜楼上月徘徊，应照离人妆镜台。

行草张若虚《春江花月夜》

180cm×45cm×6

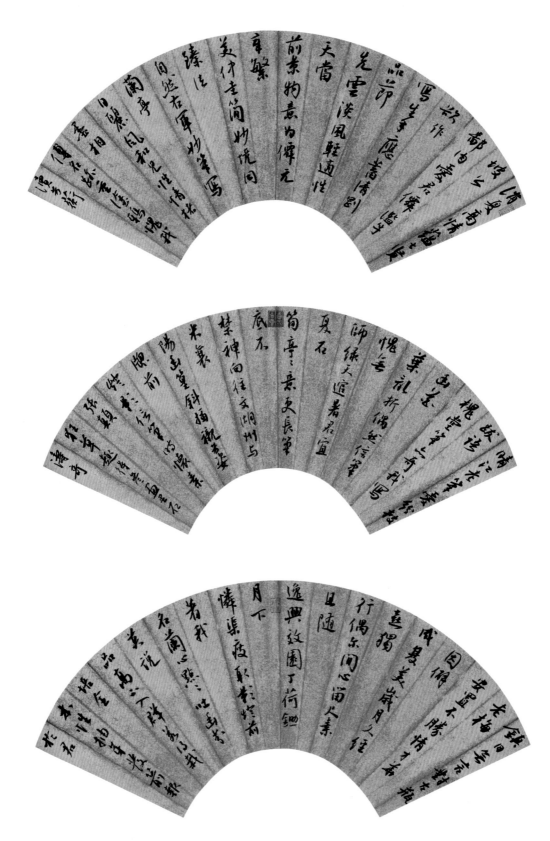

行书陈曙亭诗十二首

28cm×60cm×5

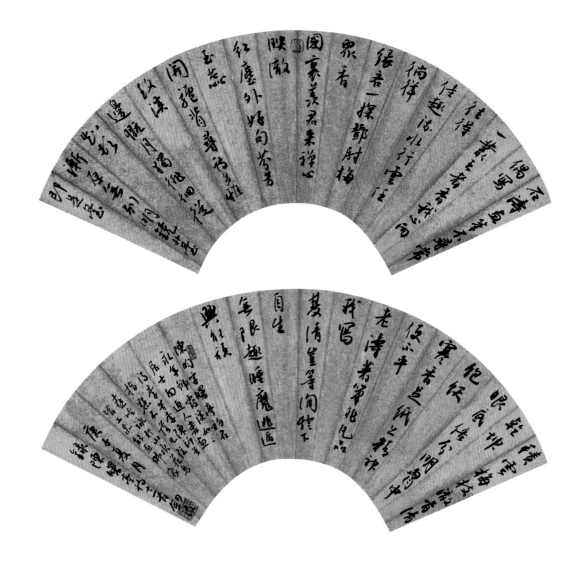

释文：

消夏高情蕴七贤，坡公鄙肉爱君仙。
滥竽欲作写生手，应蓄清刚品节先。
云淡风轻适性天，当前景物意为仙。
元章繁美仲圭简，妙境同臻法自然。
右军妙笔写兰亭，日丽风和见性情。
楮墨相传名迹重，涂雅愧我渎芳薾。
晴江老笔爱纷披，跋语槐堂笔亦奇。
我写幽花叶乱折，偶然信笔愧无师。
绿天谊暑君宜夏，石筍亭亭意更长。
笔底不禁神向往，文湖州与米襄阳。
幽篁斜插衬芳姿，窗前灯影信笔时。
怀素张颠狂草趣，得参画里石涛奇。
镇白无言对古瓶，老梅安置不胜情。
才华因僻成双美，岁月久经喜独行。
偶尔闲心留尺素，且随逸兴效园丁。
荷锄月下怜渠瘦，取影灯前著我名。

兰心点点吐幽芳，莫说品高不入群。
若得栽培全本性，抽芽发箭报于君。
石涛画笔不寻常，偶写一丛王者香。
我心向往得佳趣，流水行云任徜徉。
缘谂一探邓尉梅，众香国里羡君来。
禅心映澈红尘外，好句芬芳玉蕊开。
驴背寻诗多雅致，溪边玩月独徘徊。
从知顿渐原无别，明镜非台即是台。
积云梅枝澈骨清，乾坤眼底倍分明。
胸中饱饫寒香足，纸上精神便不平。
老涛著笔非凡品，我写双清岂等闲。
灯下自生无限趣，睡魔逃遁兴能顽。
陈昀，字曙亭，初名永年，号霞溪、
如如居士，南通人，书画得李苦李、
陈师曾指点，不落凡往，喜吟咏，于
山水花鸟皆工，亦能画佛像。庚子
夏月，录陈曙亭诗十二首。剑波。

行书于右任《十年移居唐园》诗

180cm×45cm

释文：

南园急雨北园晴,载酒西园月又明。
天上风云原一瞬,人间成毁不须惊。
高坟玉碗儿孙盗,曲沼金鱼将士烹。
凄绝范公穷塞主,力穷西北泪纵横。
于右任《十年移居唐园》诗。壬寅秋,
石剑波。

南園魚鳥自成圍 載酒西園月又飛
風雲一瞬人間戲 不須驚高鏡至盤
兒孫盜出淮全魚 得至凄施范空窮墨
主力窮西如淡 縱橫

于石任十季稿度
庭園翁主庭秋石翁波

行书道潜《临平道中》诗
134.0cm × 33.5cm

释文：
风蒲猎猎弄清柔，欲立蜻蜓不自由。
五月临平山下路，藕花无数满汀洲。
道潜《临平道中》。壬寅夏酷暑，剑波。

风蒲猎猎弄清柔，
欲立蜻蜓不自由。
五月临平山下路，
藕花无数满汀洲。

道潜临平道中
壬寅夏醉枕
铜江

行书"万壑三椽"联

180cm×24cm×2

释文：
万壑松风一帘花雨，三椽茅屋半榻茶烟。
辛丑秋，剑波书。

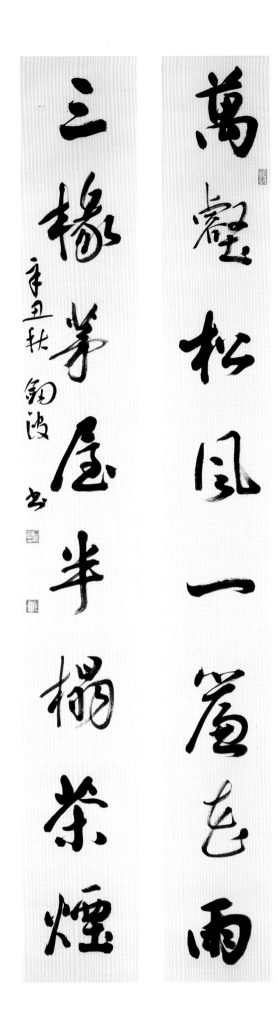

萬壑松風一簾雨

三椽茅屋半榻茶煙

辛丑秋 鈞波 書

行书"竹赋石题"联

134.0cm×33.5cm×2

释文:
竹赋三竿庚开府, 石题一品米元章。
剑波书。

竹賦三年庚申府

石題一品米元章

匋波书

行书"静远堂"
33.5cm×90.0cm

释文：
静远堂。乙未春，剑波书。

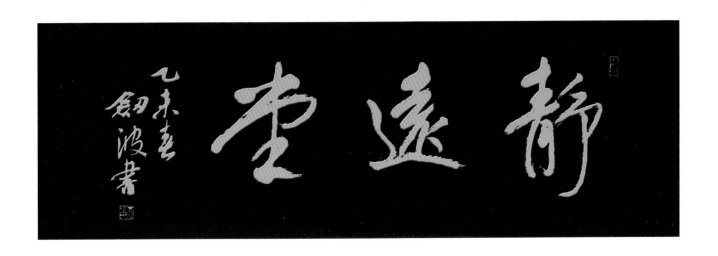

行书杜甫《春夜喜雨》诗

51cm×134cm

释文：
好雨知时节，当春乃发生。随风潜入夜，润物细无声。
野径云俱黑，江船火独明。晓看红湿处，花重锦官城。
杜甫诗《春夜喜雨》。剑波。

好雨知时节，当春乃发生。随风潜入夜，润物细无声。野径云俱黑，江船火独明。晓看红湿处，花重锦官城。

杜甫诗　《春夜喜雨》

行书"星辰号角"联

180cm × 24cm × 2

释文：
星辰劲转柳披绿，号角连营旗更红。
喜迎中共二十大召开。壬寅秋，石剑波录自撰以贺。

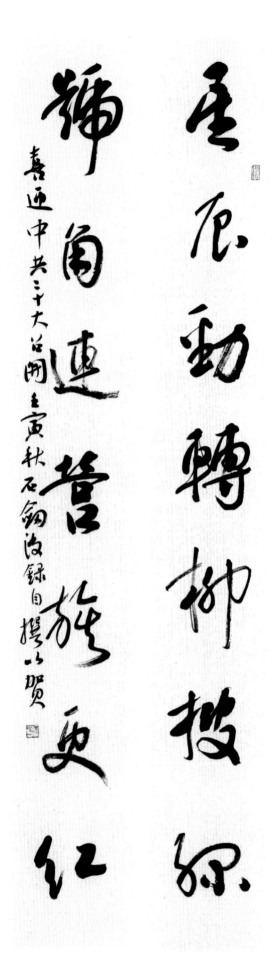

春风动转柳披绿，狮角连登旋更红

喜迎中共二十大召开壬寅秋石翁泼录自撰以贺

扇面组合两帧

25cm×52cm，29.5cm×29.5cm

释文：
扬帆载月远相过，佳气葱葱听诵歌，
路不拾遗知政肃，野多滞穗是时和。
天分秋暑资吟兴，晴献溪山入醉哦。
便捉蟾蜍共研墨，彩笺书尽剪江波。
岁次甲午秋，临米芾帖，剑波记。

东坡先生书，世谓其学徐浩，以予观之，乃出于王僧虔耳，但坡公用其结体，而中有
偃笔，又杂以颜平原法，故世人不知其所自来，即米颠书自率更得之，晚年一变，有冰
寒于水之奇，书家未有学古而不变者也。
董香光论书一则。岁己丑年，剑波书。

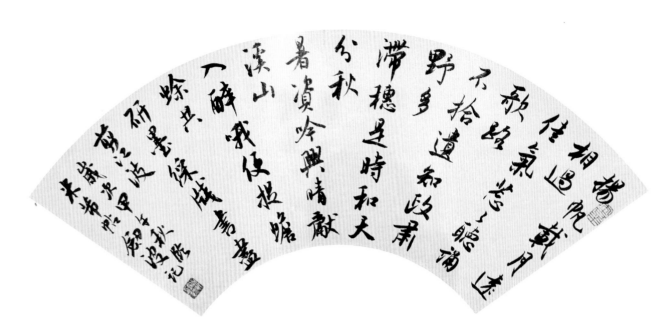

東坡先生出世

謂其學浮屠以字觀之

乃出于僧虔而侶坡公用

其結體而中有偃筆又雜以

顏平原法坡又以不能且所自束

即米顛去自率更仍之晚季一

變弓水窖於水之奇出家

未有學古而不變者也

董香光論書一則歲

己丑季 劒波□

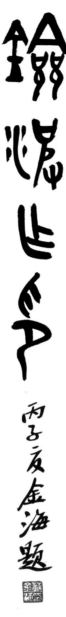

鈴斋此印 丙子夏金海题

季铁权

五艺

贻俊家法

傅舟之玺

篆刻止印 丙子夏金海题

既寿

假司马印

梅花三昧

至静而德方

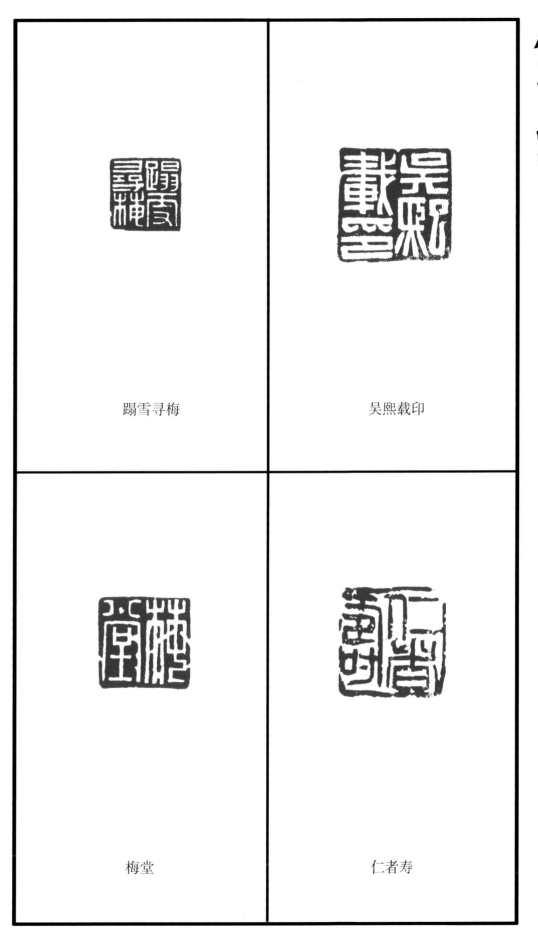

蹋雪寻梅

吴熙载印

梅堂

仁者寿

鉨儿上印 丙子夏金海题

石剑波常用印选

癸卯秋日狂父布袒三题

马士达 刻

黄惇 刻

周建国 刻

孙慰祖 刻

李夏荣 刻

吴承斌 刻

丘石 刻

马士达 刻

石剑波常用印选

癸卯秋日之怪斋主人题

石剑波常用印选

癸卯秋日桂义布和心题

仲贞子 刻

苏金海 刻

苏金海 刻

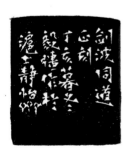

蔡毅强 刻

张厚全 刻

高申杰 刻

蔡泓杰 刻

罗荣 刻

石剑波常用印选

癸卯秋日之程怡希祖三题

石劍波常用印選

癸卯秋日往北京布祖心题

顾工 刻

朱琪 刻

张炜羽 刻

朱敏 刻

剑波其人其书

　　剑波南京求学时与我有一段密切的交往，工作后，联系渐少，但对于剑波书法学术活动一直颇为关注，剑波长于书法创作和理论研究，取得了丰硕的成果，为当地的文化建设做出了贡献。

　　当下的中国书坛热闹非凡，展事频繁，看似繁荣，实则浮躁，在这背景下，剑波能坚守自己的学术理念，不为时风所动，不为市场所动，平静安详地从事创作和研究，表达自己的书法思考，实属不易。

　　当代书法创作我以为它分为三期，一是新文物时代的雄强稚拙，主要是对出土的文献资源的利用和发展；二是回归期的恬静平整，主要是对前期的反思和调整，回归传统；三是新帖学的雅逸英迈，主要是以取法"二王"经典为主，这一时期由于片面追求"二王"表现特征，再加上评审的引导，出现了千人一面的现象，日趋相同，剑波的书法由于理论的支撑，创作思路清晰，坚守传统一脉，以"二王"系统为主，旁及其他。其一，剑波的聪明在于认为"二王"体系是一个活的系统，是一个动态发展的过程，不拘泥于某一家，而是上下求索，上下打通，通临"二王"系统，特别是颜真卿、米南宫、董其昌、王铎、傅山等，用功尤深，这样，剑波的书法风格不同于新帖学，从辨认度不高的当下书风中跳了出来，这一点非常宝贵也很高明。其二，剑波借助于学术研究，书法有深厚的文人气息，这一如他的为人，文质彬彬。剑波的状态已完全是一个文人化的状态，生活与艺术日趋统一。其三，剑波多以行书示人，温文尔雅，气韵生动，有较高的辨认度，这就是剑波。

<div style="text-align:right">（江苏省书法家协会副主席、秘书长　刘灿铭）</div>

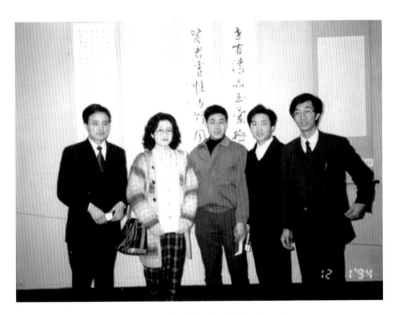

和孙晓云合影留念（作者右二）

淡中求味

——读石剑波

读石剑波这个名字就很不一般。土为根，土生金，金生水，五行合运。

与剑波认识已有二十年了，那时他在南京求学，常到我这里小坐，认识他是因为他的同学顾冬成，常参加南京市青年书法家协会的活动，于是他也进来了，因为是潘宗和老师的学生，便一下拉近了距离。剑波为人朴实真诚，勤勉好学。在书法审美上有品位、有眼力、有灼见。他回如东后，我们接触少了一些，但他的文章和作品常见于书刊报端，被广泛关注，很有影响。

大凡坐足了"板凳功"的书家或学者，其创作都是厚积薄发，游刃有余。剑波既学术研究又书法创作且取得双丰收，不可多得。我们从他的书法理论文章和书法作品中，明显感到功到自然成的真实流露。

剑波的书法理论研究，蒙受孙洵、庄希祖先生的影响，治学严谨扎实。他在篆刻学领域上的史料发现与研究，引起了篆刻理论界的高度关注。在书法创作上，剑波初入颜楷，又由宋米芾上溯"二王"脉源，心追手合，达情达意。在风格趋向上，特别对董华亭产生兴趣，研习甚勤。在董氏的行书中，除了传承了"二王"一脉的文雅与尊贵，更可贵的是他舍弃了一些"二王"用笔花哨之技，而用质朴的线条呈现了一种整体风格上"禅淡"，且在淡中求味，透出一股不食人间烟火之气，一种超逸的境界。二十年前我曾为目睹和感受这种境界，专程前往江西婺源博物馆去看那里的一幅董其昌的绢上佳作，其印象迄今记忆犹新。剑波在"淡中求味"，可以看出他书法的品格与境界。

清翁朗夫云："友如作画须求淡，山似论文不喜平。"剑波如此。艺无止境，我们期待着他的明天。

（中国书法家协会行书委员会委员　朱敏）

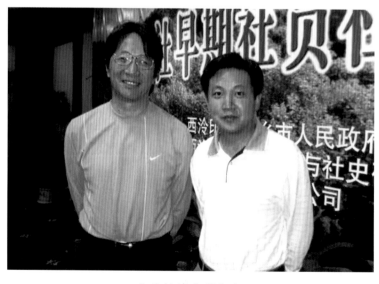

和陈振濂合影留念

着锦衣，不夜行

——读石剑波书作乱弹

　　江南有才子。叙云头花朵的文章，画瘦石灵芝的国画。住清朝的身子，顶明朝的脑袋，呼八大山人的气，写一个字的诗。孤兀，翻白眼。彼时，才子热衷于手机造图。果然人尖子就是人尖子，每幅图都是"有意味的形式"。我随口丢了一句："呀！你拍得好有禅意。"

　　"我不喜欢禅。"清朝人一脸端肃，想把自己从禅那里摘掉。

　　谁又会乐意把禅一直挂在嘴上呢？粗而不旷的时代，只见裂缝不见光。喝茶的人，顶多能喝出一点茶滋味，绝对体会不到云意。仰望的人，看得见天空蓝如琉璃，看不见大雁，留在天空的影子。有人入定几百年，只为等释迦牟尼佛出世，结果他出定的时候释迦牟尼已经涅槃，他只好再入定等弥勒出世。此人至今仍未出定，而禅这个字，在文人这里，已沦为"俗"的代名词，和诗里的"麦子"一样。

　　其实弥勒一直在兜率天等你，只要你能看见他。所以，当我看到石剑波手书《茶禅一味》，看见他清雅中的古意，便忍不住轻声为他喝了一彩。四个字的扇面小品，是众多书家、佛子的熟烂题材，剑波能从平常中写出新意，殊为不易。

　　书作取法《乙瑛碑》。"禅""一"二字，一密一疏，其字形本就是一对矛盾。如何化解？密者瘦劲，疏者丰润。"禅"字横画多，首字笔墨丰润。"茶"字疏朗瘦劲。"一"和"味"字，横画铺陈，润含春雨。"一"字略上抬，与"味"形成一字组，化解首字的厚重。四字都是横向取势，但大小错落，和谐统一。

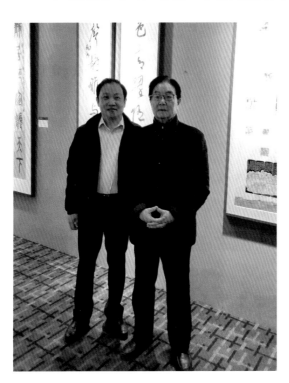

和吴振立合影留念

　　此作为剑波学古之作。虽然古人字法，却是自己笔墨。线条秀润，无集字之嫌，原碑字法已烂熟于心，信手拈来，妙合古人，雅俗共赏，清气拂面。雅和俗，从来都不是绝对的反面，而是一对雌雄同体。这从"常常"里写出来的"不常"，正如有裂缝的地方就有光。光里透出来的庙堂，学士文丞，峨冠博带，举步从容，谦谦间意态横生。

　　落款极为精彩。行款小字横疏竖密，与正文四字的独立丰润，对比鲜明，却又浑然一体。竖题四行，或四字，或二字。或行，或草，萧萧疏疏，潇洒俊逸。如暮春三月，三两知己，闲行山阴道上，野花竞发，令人应接不暇。落印颇具匠心，闲章"大吉祥"引首。一名号印于"意、书"两字间穿插，看似天外来客，却融合无间，相安无事。另有一印压住款底，两印参差错落，奇正相生，化险为夷。惜皆为朱文，如有一方白文更妙。

　　我似乎对剑波的小品特别钟情手上有一幅书扇，

是剑波十二年前旧作。录扬州八怪李鱓题画诗，首诗："满院清阴碧树秋，高桐结子若安榴。画师取意成佳兆，便是同根到白头。"此扇行书取法"二王"、米、苏，又有白蕉的影子，轻松洒脱，清新跳荡。学书是很艰辛的事，超越古人很难，多少人在门外徘徊日夜，小扣柴扉，久不开。剑波的学古而化用，使我听到咿呀之声在寂静里回荡。夜行的人，推开了门，月光照彻，穿过院落的现代，遥望到堂屋间陈置的古雅。活泼泼会笑的月光，遇到白衣书生的丰神俊朗。对的，剑波是一个书生。这个书生的笔画，是活泼的，会笑的，淡淡的，嗅得出初夏的气息。就像，清风徐来，拂动兰叶。就像，初夏。

读剑波我喜欢在初夏。春天不行，太繁。秋深了不行，有愁意。冬天不行，又孤，又索。夏天也不行，太盛。他们都同剑波不契。只有初夏，五月的树木，眉眼清秀，不特别妩媚，不繁到盛年，充满生发之意，同剑波气质相契。对！剑波的书作里，中锋的用笔，氤氲着一股草木气息，清嘉有韵。这是缓缓的事物。

我是一个总是迟到的人喜欢缓慢的事物不疾不徐的生活剑波不仅缓慢而且古典一周身的静气。这静，不是春日繁花簇簇开放，盛在花叶上的光。不是大风吹过，摇晃的枝条上停泊着静止。不是的，剑波的静，不是这样子的。他的静，是没有锯齿没有细碎的波光也没有摇晃，而是行止有度，与生俱来的物物相安。他是云在青天水在瓶。

这是我读团扇《杜甫〈戏题画山水图歌〉》和《董香光论书一则》的感觉。是我在剑波笔墨里感受到的初夏。是他用中锋写出来的季节，敦实厚道，有晋朝人的风雅。这些笔画勾连之处的洒脱，起笔处的轻巧，中锋间的充盈，收笔时的灵动。这愉快的节奏，清浅的笑意，有如游鱼摆尾，草木摇曳，笔墨里定出来的一股静气，润泽我，滋养我，抵达淬火的高处。寒潭里的沉影，可以空人心，是因为一双看见的眼睛，起了心澈之意。读剑波，我亦有心澈之意，要做五月的小儿女，洒脱快乐的草木精灵，轻盈，素心，活泼，生动，亦有仙气。

剑波不只是初夏，也有盛夏。他的有些字，是盛夏的树木，浓荫密丽，枝条狂肆。对联"高屋古雅春风拂槛，小院静幽朝露含英"，取明清人写对联的用笔，注意变化笔墨的粗细轻重，中锋直入，气足。是可以养气的事物。我是不耐烦的人，常常被耗空，变成吊吊灰。为了养气，我便听听古琴。安安静静，在一盏小灯下坐着，什么也不为，只为听琴。清空之声穿朝越代，欹侧而来，醇厚的中气在人的心底里凝固，纳入，成为新的基础。或者看剑波的书作，也有这样的功效。安神，养气。山色青翠，奔放浓郁。他的有些笔画，像

和黄惇合影留念

住在深山的人，听一声长长的竹啸，有凝结的韵。填补人，充盈人，使人修复，元气满满。

我们的时代鲜衣怒马。齿轮滚滚，不因任何人的牵扯而停止。锦衣者夜行，不是这个时代的风气。所以当我看到条幅《春夜喜雨》，亦并不吃惊。这是近年来剑波的变法之作，其跳脱奔放与肆虐，如辛弃疾舞剑。这是有重任的人在酒后的挥洒与释放！刀光剑影处，可以惊风动雨，有奔雷之声。学林散之"虫蛀"之法，有关西大汉击节，有公主与担夫争道，有屋漏痕。

这是一个书生的裂变，他已准备迈步，走向神游之道。变得疾速，和有重量。他已开始，仗剑走天涯。作为旁观者，我是心疼的。亦有敬佩。剑波和我，同为如东人。地处江海交汇的雄浑大地，立足南黄海广袤无垠，纯净宽厚的长江中下游平原，像这里的人一样胸怀辽阔，容纳八方。文心书剑气，水墨映波光。剑波会有这样的变法，不仅是时代的风气使然，更加是地域的风气使然吧？

情怀和境界，永远决定着一个从艺者的高度。它引领他，一路向前，向上。变得宽厚，和雄浑。着锦衣，不夜行。每一个有抱负的人都应当有这样的志气和坦荡。剑波，理当有比初夏更加精彩的四季圆满，轮回更迭。

（中国作家协会会员　低眉）

和王冬龄合影留念

和韩天衡合影留念

后记

书中岁月

　　兴趣是最好的老师，童年时我常随爷爷左右，家中墙上挂的齐白石的牵牛花、文成公主等都是爷爷过年时贴上去的。小学时写字课让我们描红，我描的是颜真卿《多宝塔碑》，爷爷看后，就说写颜不如写柳（柳公权），柳字见骨。上初中时，学校有一位语文老师蔡奇峰，他是南通师范专科学校的一名老毕业生，写的一手好毛笔字，不知不觉中，他带我走进了书法之门。上高中后，我常去双甸大桥北尾西街中药店，欣赏药橱上面挂的神农匾，为清同治八年南通书法家黄文田书写，行书取法《圣教序》，对我影响极大。

　　高考落榜后，我在乡电影队工作，晚间去农村放电影，白天在办公室练字，经常去县文化馆找潘宗和老师向他请教。潘老师心胸宽广，为人坦诚且乐于提携新人，对我学书帮助很大。

　　2003年秋我考入江苏省文化学校，修美术书法专业，老师皆金陵书坛名家，有庄希祖、孙洵、张友宪等。在宁求学期间，有幸接触到胡公石、马士达、苏金海、吴振立、黄惇等老师，周末常去老师家拜访请教，受益匪浅！书法从颜真卿楷书《东方朔画赞》《自书告身》入手，行书先学米芾诸帖，再学习颜真卿《祭侄稿》，记得在学校时每天实临、背临各一通，小有所获。毕业后分配到石甸乡文化站工作，书法开始追本溯源，行草上溯"二王"，篆书学《石鼓文》，隶书临《礼器》《乙瑛》《张迁》等碑，还学习了林散之、萧娴等临汉碑的方法，寒暑不辍，苦练至今。

　　其间，在书法创作上也取得了一点成绩并加入了中国书法家协会。今在朋友支持下，将历年来的拙作结成小册。然艺无止境，贻笑大方！恳请方家和读者多提批评意见！

　　最后要感谢陈振濂老师、黄惇老师、韩天衡老师、庄希祖老师为拙集题签，感谢王冬龄老师为拙书作序，感谢苏金海老师、孙慰祖老师等名家为本书提供篆刻作品，感谢仲石宗兄为本书装帧设计。

　　我喜欢搞书法创作和理论研究，与书有缘，与书为伴，在书中从容地走过岁月……

<div align="right">2023 年 10 月于古香书屋</div>